Amuletos y talismanes

Redbook

Amuletos y talismanes

ROBIN
BOOK

© 2016, Redbook Ediciones, s. l., Barcelona

Diseño de cubierta e interior: Regina Richling

Ilustraciones: Germán Benet Palaus

ISBN: 978-84-9917-403-7

Depósito legal: B-18.742-2016

Impreso por SAGRAFIC

Plaza Urquinaona 14, 7º-3ª 08010 Barcelona

Impreso en España - *Printed in Spain*

Prefacio

Hay quien lleva colgado en el cuello crucifijos, pentagramas, estrellas de cinco puntas. Otros dejan en la entrada de sus casas atrapasueños, herraduras, tréboles de cuatro hojas... Quien más quien menos atribuye un poder especial a determinados objetos con el fin de atraer la buena fortuna y prevenir desgracias.

Al establecer un vínculo afectivo con ciertos elementos creemos recobrar la fe y nos sentimos más arropados en nuestro tránsito por la vida.

Amuletos y talismanes son tan antiguos como la misma humanidad. Los primeros crecieron con el descubrimiento de las piedras preciosas, con los metales nobles, con el uso de las plantas medicinales o los huesos de los animales. Tenían un primigenio carácter curativo y protector contra los espíritus malignos, el mal de ojo o la envidia. A los talismanes, generalmente confeccionados con alguna piedra preciosa, se les atribuyó poderes mágicos por parte de la persona encargada de su creación. El talismán se crea por una razón concreta mientras que el amuleto tiene un fin general, como puede ser atraer la buena suerte o evitar el mal.

Los objetos y símbolos mágicos más conocidos son un nexo de unión entre lo material y lo inmaterial, por lo que han formado parte de la simbología religiosa más diversa.

Este libro recrea algunos de los amuletos y talismanes más conocidos de todos los tiempos y todas las culturas: objetos incas, celtas, egipcios o chinos. Quizá, al pintar una tortuga, un búho, un trébol o un elefante sus virtudes se pongan de manifiesto y engendren nuevas e interesantes perspectivas de futuro.

Antiguo símbolo chino de la felicidad

Amuleto celta de la suerte

Elefante

El árbol de la vida, Yggdrasil

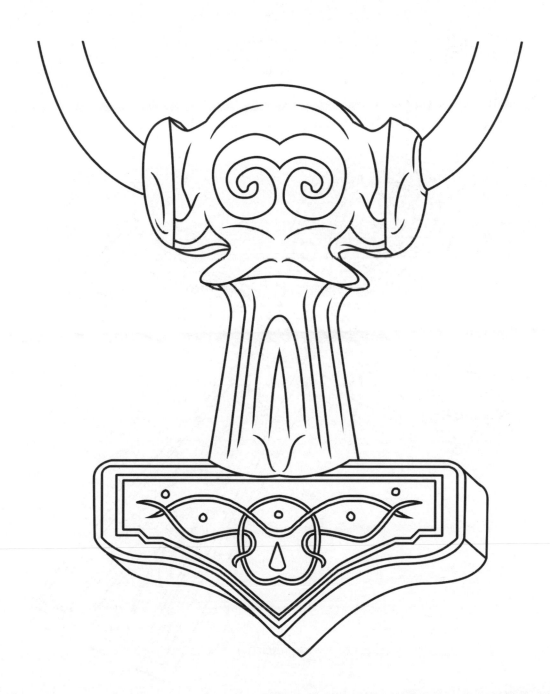

Martillo de Thor

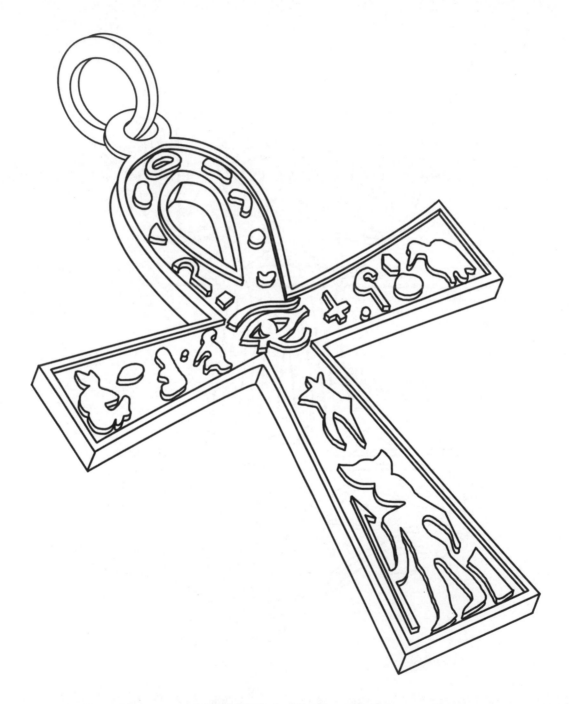

Ankh, Cruz de la vida egipcia

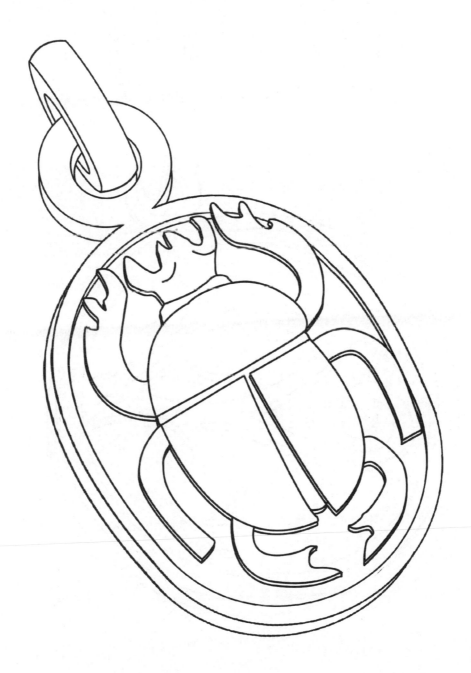

Khepri, dios egipcio

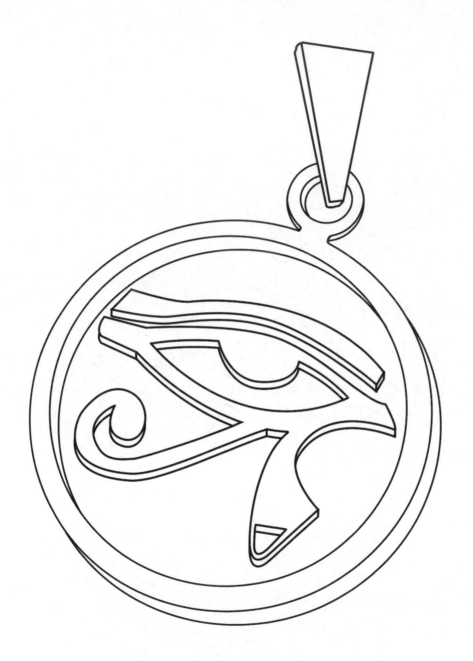

Udjat, Ojo de Horus

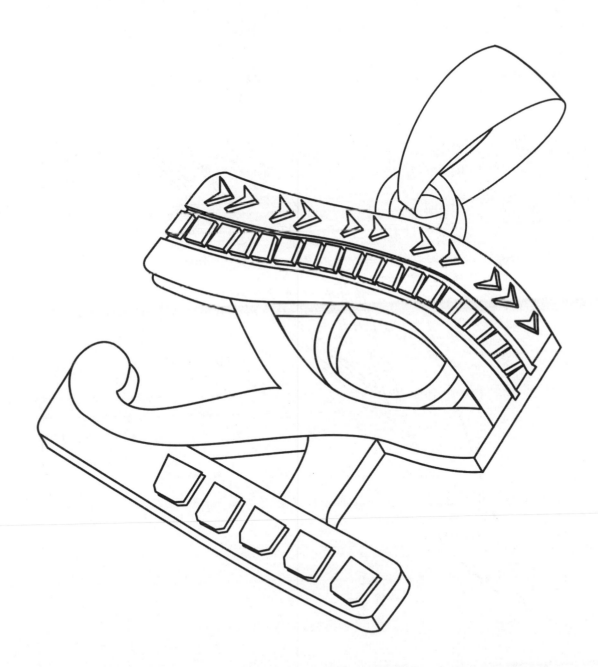

Udjat, Ojo de Horus

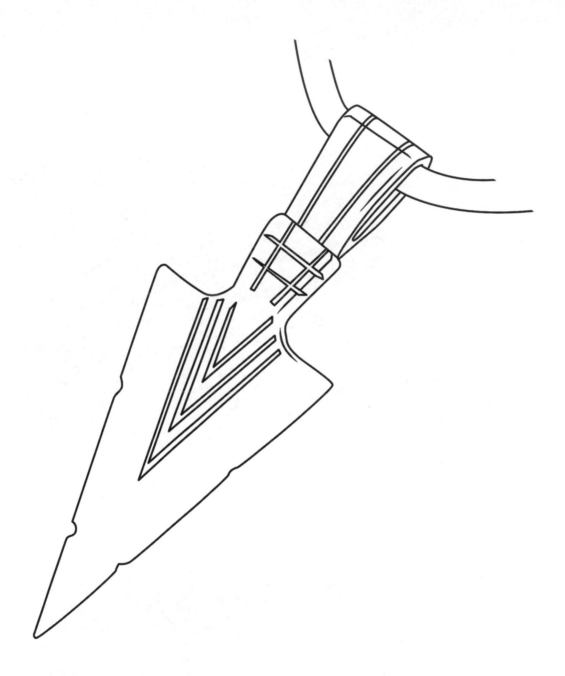

Punta de lanza inca

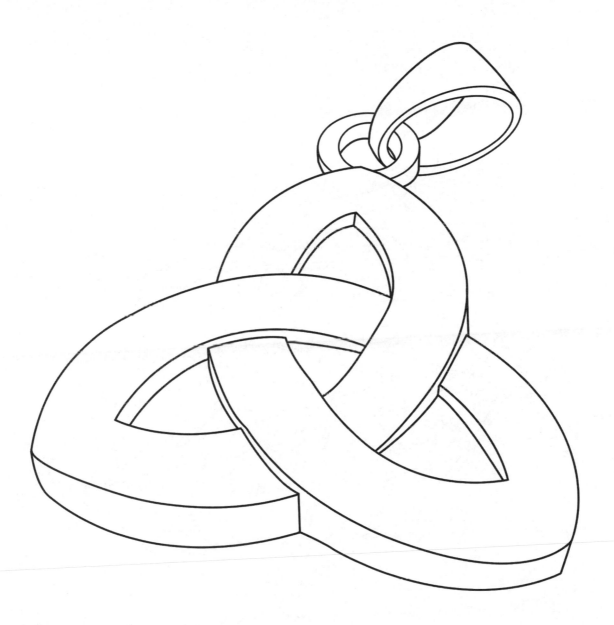

Triqueta celta

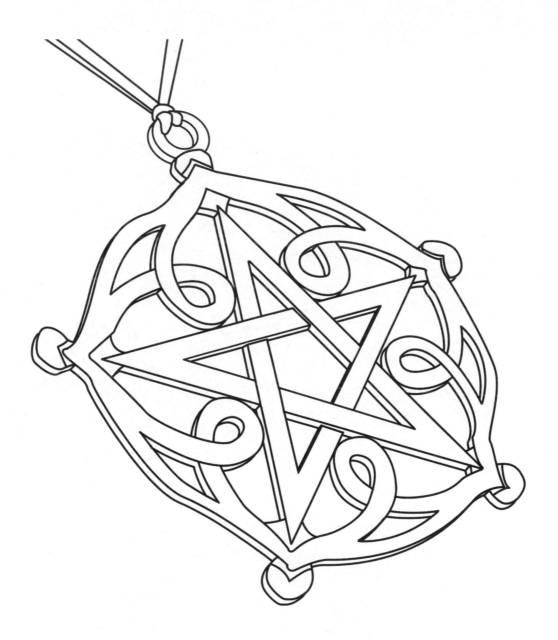

Amuleto Brisingamen del pentáculo

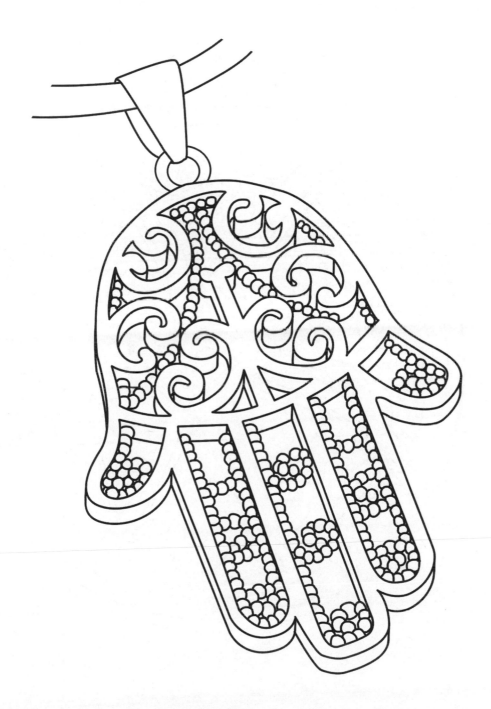

Mano de Fátima

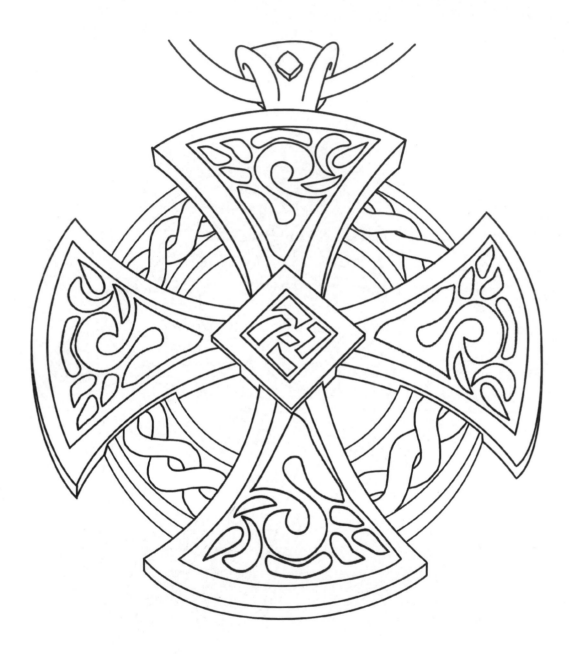

Cruz celta

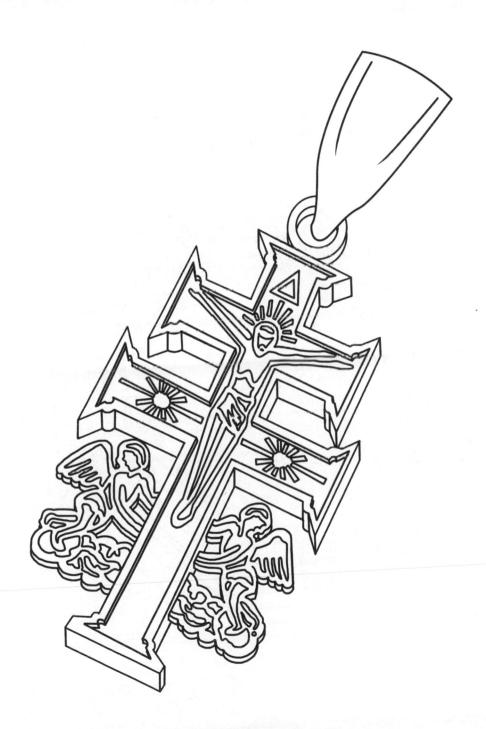

Cruz de Caravaca

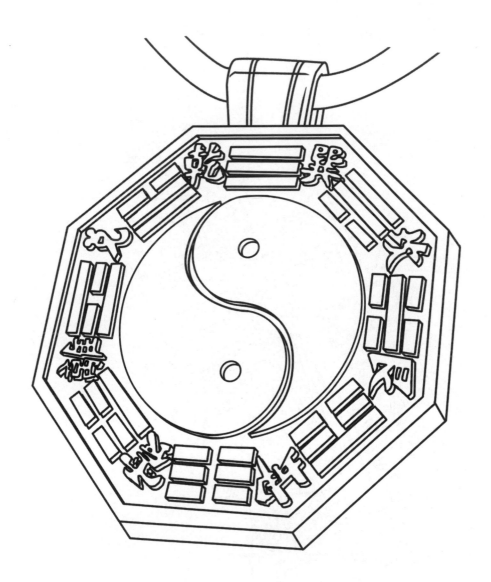

Espejo Bagua

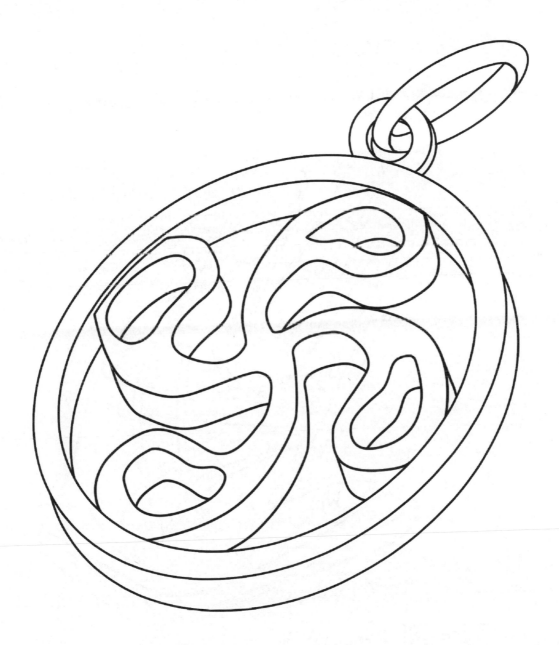

Lauburu vasco

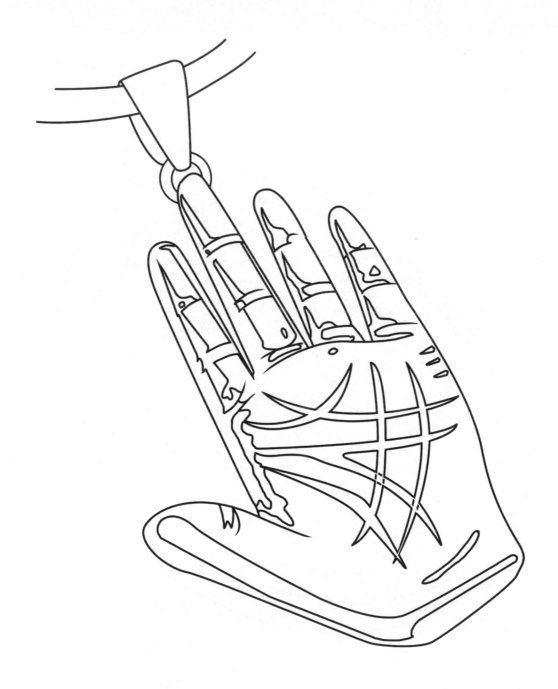

Mano de la fortuna

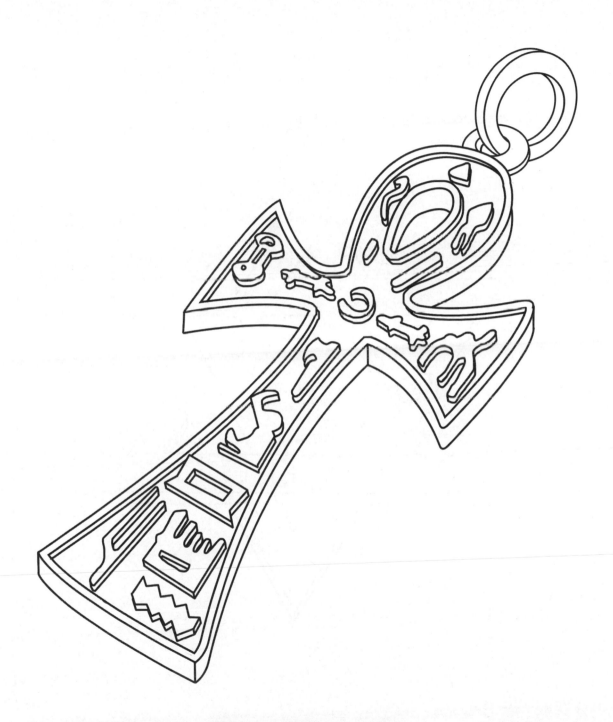

Ankh, Cruz de la vida egipcia

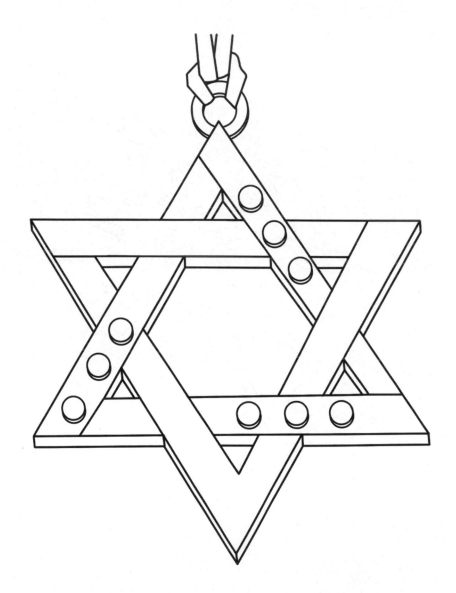

Estrella de David

Delfín

Símbolo de Om

Índalo

Herradura

Mano de la buena suerte

Pentagrama invertido

Diosa de la Fertilidad

Jolly Roger Calavera pirata

La mano poderosa que libra del mal

El anillo de Claddagh

Símbolo de la Paz

Tótem amerindio

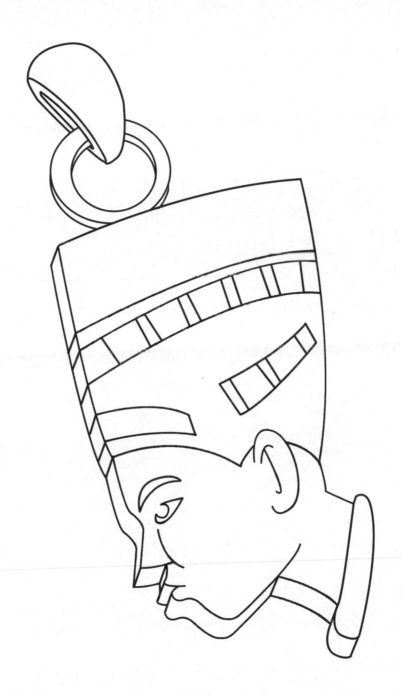

Amuleto de belleza Nefertiti

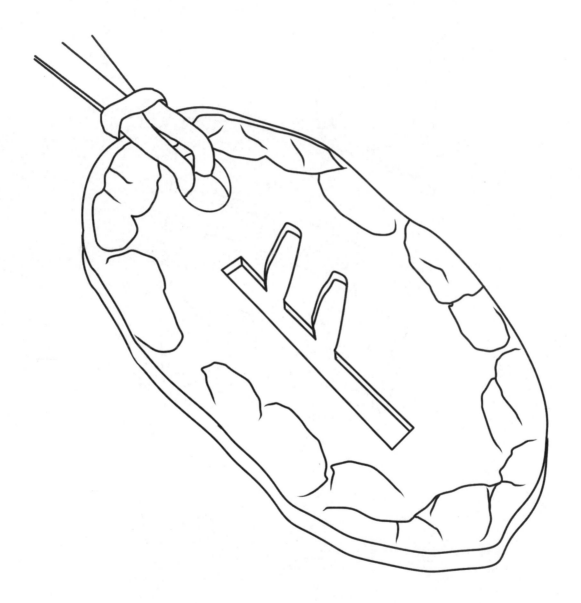

Runa Fehu o Feoh

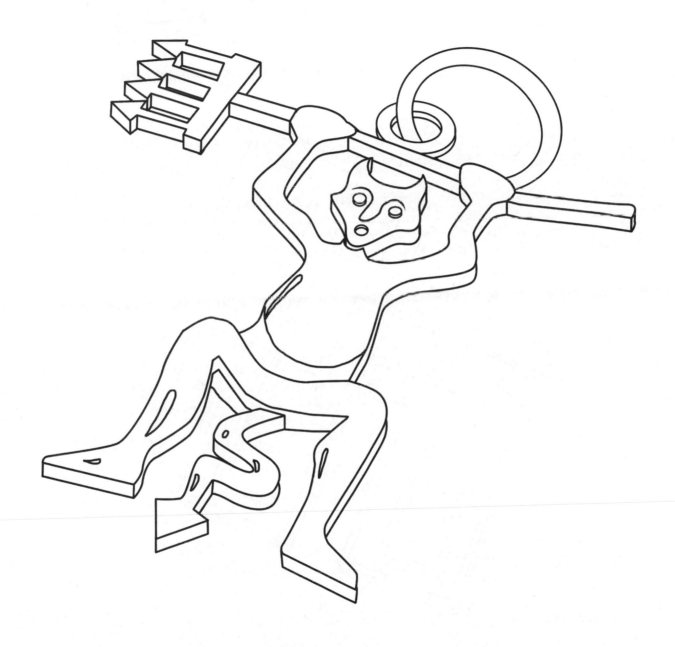

Demonio de Timanfaya o Guardián de los volcanes

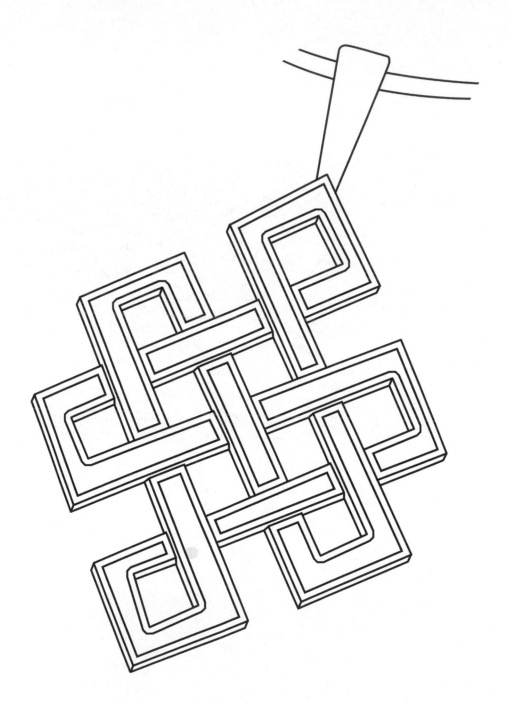

Shrivatsa

Cruz de Hematites

Cola de ballena

Colgante de colmillo

Cara de Buda

Símbolo de Las Cinco Bendiciones

Trébol

Símbolo chino de la suerte

Hoja de marihuana

Escorpión

Bruja de la suerte

Los dados de la suerte

HSI-HSI Símbolo de la doble suerte de plata

Llave del corazón

Herradura de la suerte

Gato negro

Talismán mágico de la Fortuna

Runa Odal

Serpiente con pentagrama

Runa Nébula

Búho protector

Concha de Santiago

Ala de ángel

Maneki Neko

Talismán cabalístico

Cruz celta

Águila protectora

Trinqueta celta

Amuleto horóscopo

Sol celta

Ángel de la Guarda

Ojo de la providencia

Sol Hopi

Colgante: ojo turco

Círculo cabalístico

Yantra Shambala

Tortuga

Cruz de plata

Tótem amerindio

Cruz del nazareno

Ganesha

Runa Eolh

Tótem amerindio

Talismán cabalístico

Talismán cabalístico

Salamandra

Talismán rúnico

Amuleto de la fortuna chino

Amuleto ancla

Serafín hebreo

Jeroglífico egipcio

Luna y estrella protectora

La higa

Amuleto en forma de asta de ciervo

Cruz de David con ojo

Amuleto celta

Amuleto celta

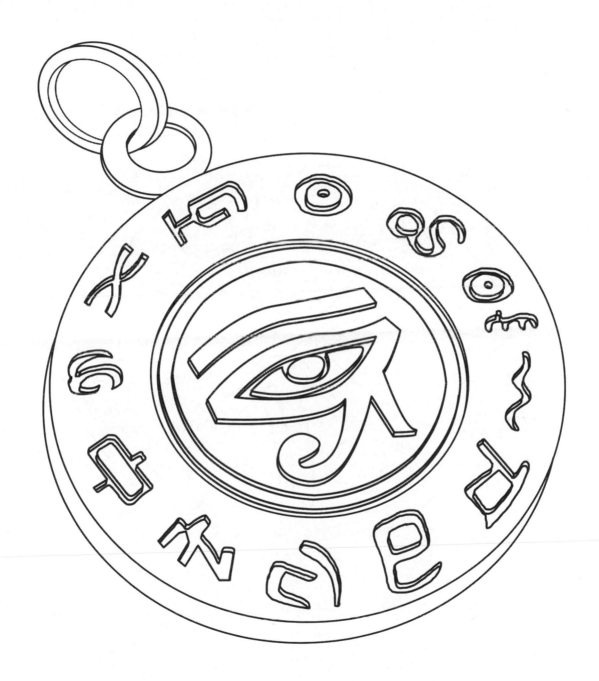

Udjat, Ojo de Horus

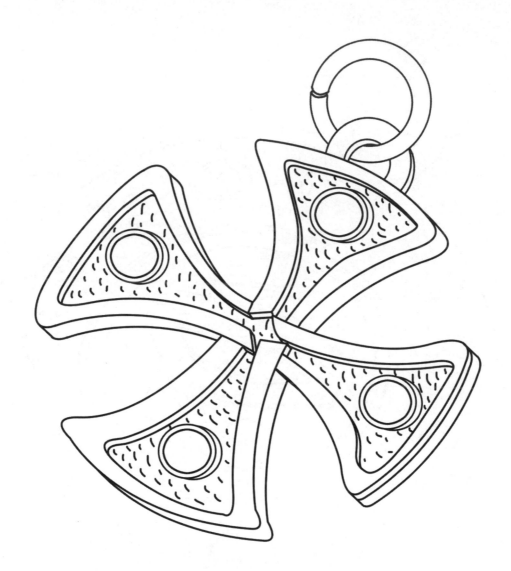

Cruz de Malta

Talismán rúnico el Mago

Pata de conejo

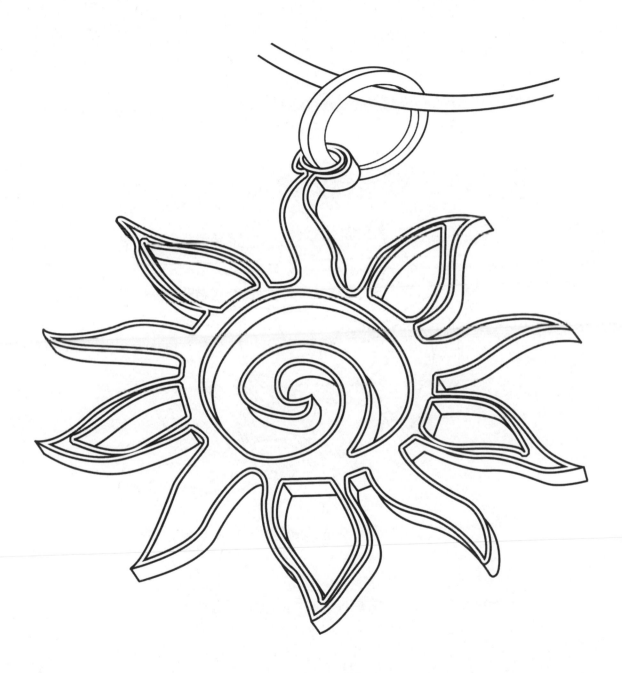

Amuleto del Sol

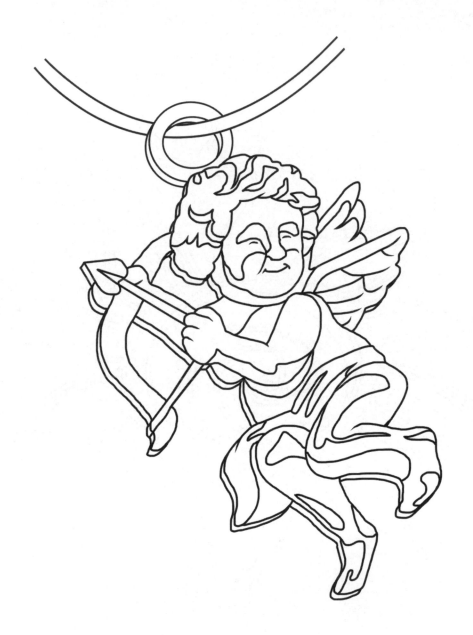

Cupido

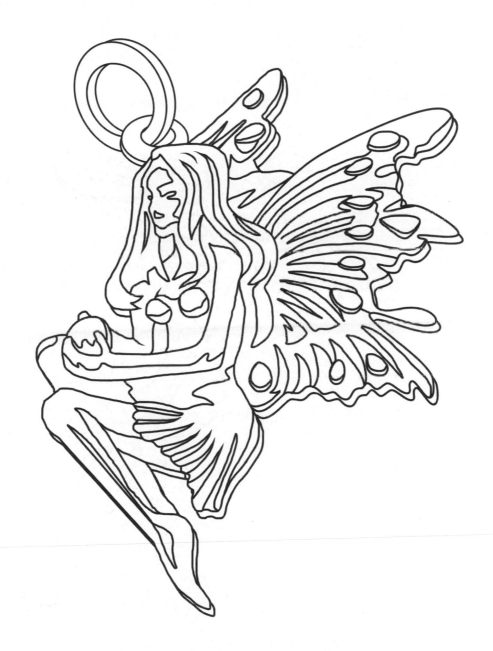

Hada

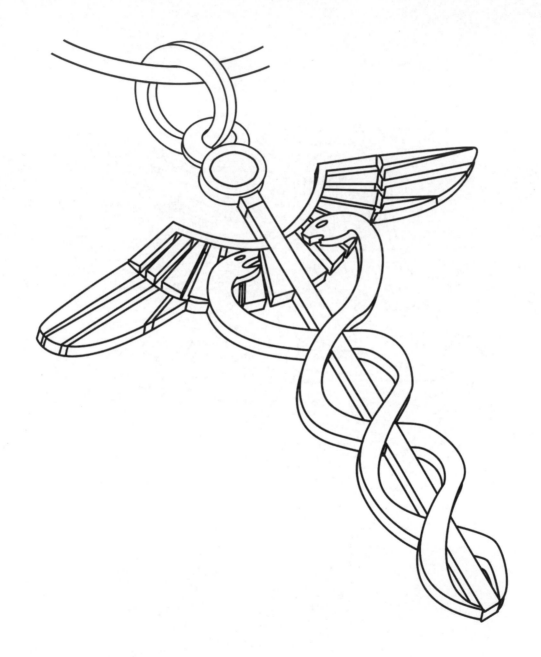

Colgante caduceo

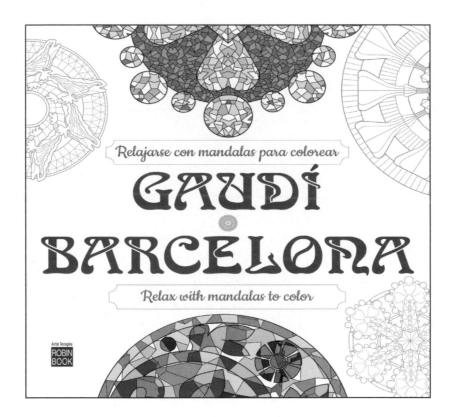

Estos hermosos mandalas para colorear recogen la obra de Antoni Gaudí y de algunos de los modernistas que dejaron su huella en la ciudad de Barcelona, como Puig i Cadafalch o Domènech i Montaner. Inspirándose en las formas de la naturaleza, todos ellos crearon verdaderas obras de arte, inspiraciones de un mundo espiritual que le pueden llevar a conseguir la paz y el equilibrio.

COLOREA Y RELÁJATE
ARTE TERAPIA
Antiestrés

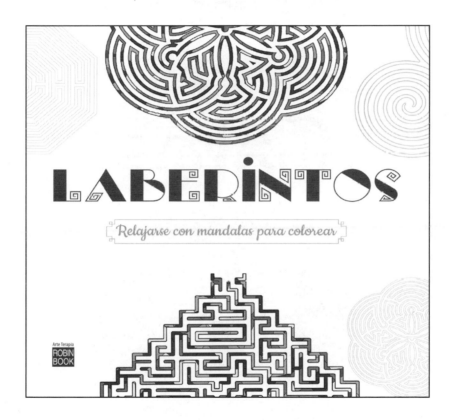

Centrar la mente y el espíritu, buscar la paz interior, seguir el camino que nos lleva al centro e invita a la meditación. Los laberintos son símbolos que aparecen en las culturas más antiguas de la humanidad y que reflejan, en su cuidada geometría, el tránsito humano para alcanzar su verdadera esencia. El laberinto es un camino iniciático. Recorrerlo significa liberar nuestra alegría y transformar nuestra vida buscando los mensajes que se esconden en su interior. Este libro te propone entregarte y abrirte a una nueva experiencia para que puedas encontrar, como en el viejo símbolo cretense, el hilo que te llevará a encontrar tu propia libertad.

COLOREA Y RELÁJATE
ARTE TERAPIA
Antiestrés

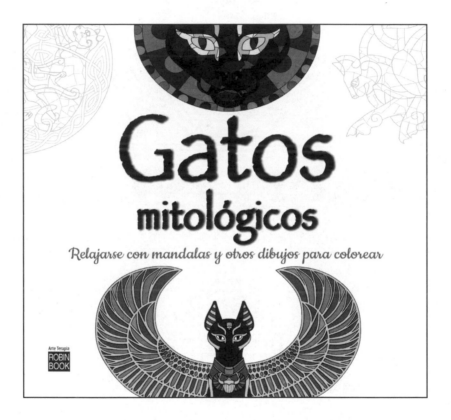

Los gatos son animales que inducen toda clase de sentimientos en las personas: admiración, ternura, atrevimiento, amor... Han sido, desde siempre, fuente de leyendas y de mitos, formando parte del imaginario colectivo de muchos países. Deificados por los egipcios, venerados por los asirios, distinguidos como seres nobles por los otomanos, estos felinos pueden considerarse animales sociales que han tenido un papel principal en la mayoría de culturas antiguas. Este libro muestra diversas representaciones de gatos mitológicos que, al colorearlos, pueden acercar al lector a conocer aún más las virtudes de este mítico animal.